春联挥毫必备

李阳冰篆书集字春联

沈浩 编

上海书画出版社

出版说明

『爆竹声中一岁除，春风送暖入屠苏。千门万户曈曈日，总把新桃换旧符。』王安石的《元日》诗描绘了一幅宋代的春节风俗图：燃爆竹、饮屠苏酒、换桃符。然而，早在一千年前的五代后蜀孟昶那里，桃符已以一副书为『新年纳余庆，嘉节号长春』的春联悄悄改变了形式与内涵：鲜艳的红纸取代了长方形桃木板，吉祥的联语取代了『神荼』、『郁垒』的名字或画像，其寓意也由原来的驱邪避灾转向了求安祈福。春节是我国农历年中第一个也是最重要的传统节日，春联在辞旧岁迎新春的同时，也渗进了农业社会人们朴素的生活理想：国泰民安、人寿年丰、家庭和睦、事业顺利。春联对仗的联语不仅是文字的精妙组合与书法的多样呈现，更是人们美好生活祈向的载体，作为从古代派往现代的使者，春联的命运也同样历久弥新。无论大江南北、农村城市，抑或雅俗贵贱，在喜气盈门的春节里，都不能没有春联的表达与塑造！

我社出版的『春联挥毫必备』系列，集名家名帖之字，成行气贯通之联。一家一帖集成一书，其内容又以类相从编排，不仅从形式到内容上有力地保证了全书的一致性与连贯性，更便于读者有针对性地、分门别类地欣赏、临摹、创作之用。可以说，一编握于手中，一切纳眼底，从书法的字体书体，到文字的各种情感表达，及隐藏其后的对生活的深刻理解与美好祈向，都能在本书中找到满意的答案。

上海书画出版社

目录

细雨六合润

和风万物春

上联 细雨六合润
下联 和风万物春

積歲書順

穆若昔晨和

上联一积有岁时顺
下联一穆若春风和

李阳冰篆书集字春联——通用春联

盛世千家乐

新春百姓福

上联｜盛世千家乐

下联｜新春百姓福

梅绽冬将去

冰开春欲来

雙金報茂福

一笑增同壽

上联 一笑增同寿
下联 双金报共福

豊穫作當先

余勤為本

寒雪梅中尽

春风柳上归

上联 寒雪梅中尽
下联 春风柳上归

新春纳余庆

嘉节号长春

物華天寶日

人傑地靈肖

宙叙宇清世乐

天昔地新人昭

上联 宙叙宇清世乐

下联 天时地利人和

草色遥看已有

雖積漸消

上联｜草色遥看已有

下联｜春冰虽积渐消

年豐人壽福滿

桃緣笔红萼濃

上联 年丰人寿福满
下联 柳绿花红春浓

扫几清风作帚

开窗明月当灯

上联｜扫几清风作帚

下联｜开窗明月当灯

瑞雪随民钟粟

晴阳光泄扬斗金

上联｜瑞雪后随千钟粟
下联｜晴阳先洒万斗金

三萬中民日如意

東西南北人吉祥

上联 三万六千日如意

下联 东西南北人吉祥

冬雪亲松无二致

春雷盼雨有一声

上联｜冬雪亲松无二致
下联｜春雷盼雨有一声

日月常随千秋好

云泉有寄四季清

上联｜日月常随千秋好

下联｜云泉有寄四季清

天将化日舒清景

室有春风聚太和

上联｜天将化日舒清景

下联｜室有春风聚太和

碧野青天千里秀

紅樓綠樹萬家春

上联 | 碧野青天千里秀

下联 | 红楼绿树万家春

上联 梁上燕子衔春色
下联 池边柳丝系东风

畅怀年大有

极目世同春

上联　畅怀年大有

下联　极目世同春

勤劳家家富

节俭年年丰

李阳冰篆书集字春联——丰收春联

早清一岁赋

鼄讀襄孝書

上联 早清一岁赋
下联 多读几年书

上联 早清一岁赋
下联 多读几年书

青山不墨千秋画

绿水无弦万古琴

上联——春风大雅能容物
下联——秋水文章不染尘

春種滿田皆碧玉

秋收遍野盡黄金

上联 | 春种满田皆碧玉
下联 | 秋收遍野尽黄金

励精图治千家富

正本清源万木春

上联｜励精图治千家富

下联｜正本清源万木春

上联　祖国有天皆丽日
下联　神州无处不春风

青山绿水般美

人寿年岁嘉

上联 青山绿水千般美

下联 人寿年丰万岁嘉

子孝孙贤至乐无极

时和岁有百谷乃登

上联|子孝孙贤至乐无极

下联|时和岁有百谷乃登

天開仁昌鏡

久弘紫霞�

上联　天开仁寿镜
下联　人引紫霞杯

玉樹盈階秀

金萱映日榮

上联｜玉树盈阶秀
下联｜金萱映日荣

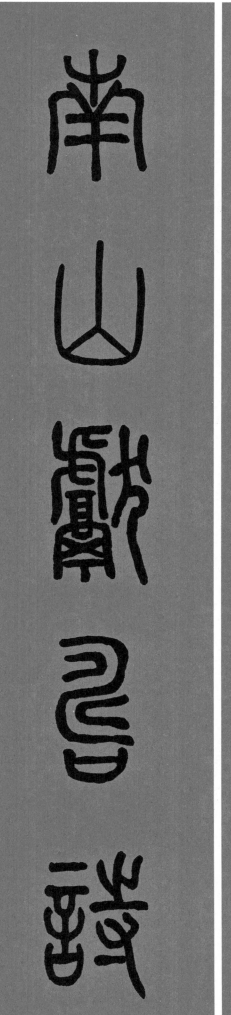

上联｜北斗临台座

下联｜南山献寿诗

天增岁月人增寿

春满乾坤福满门

亲称英哲追陶母

子有文奉越汉儒

上联 — 亲称英哲追陶母
下联 — 子有文奉越汉儒

六秩华筵新岁月

三迁慈训大文章

松筠操芝兰气味

楼鹤姿龙马精福

上联｜松筠操芝兰气味

下联｜梅鹤姿龙马精神

蟠桃果熟三千岁

慈竹筹添九十春

上联｜蟠桃果熟三千岁

下联｜慈竹筹添九十春

南风吹解愠

北气锻凝洁

上联 — 南风吹解愠
下联 — 北气锻凝洁

上联 — 南风吹解愠
下联 — 北气锻凝洁

问山花笑甚

聽歸燕說誰

上联 问山花笑甚
下联 听归燕说谁

上联 | 水清鱼读月
下联 | 山静鸟谈天

書成鶴來翰

琴響雲為聽

红楼屡暖催煖日

爆竹殷勤讀書

上联｜红梅屡唤催暖日

下联｜爆竹殷勤劝读书

萬里鵬程關學問

三餘蛾术惜光陰

晴窗每带三分绿

坦腹平添半床书

门前绿水声声笑

屋后青山步步春

上联 门前绿水声声笑

下联 屋后青山步步春

康乐和亲寡平而喜

敬撙节退是福

春兰早芳秋菊晚秀

浊醪夕引素琴晨张

上联—春兰早芳秋菊晚秀
下联—浊醪夕引素琴晨张

秋實春華學人所種

禮門義路君子有居

上联一秋实春华学人所种
下联一礼门义路君子有居

万民康济顺如流水

群公宪章穆若清风

上联 一 万民康济顺如流水
下联 一 群公宪章穆若清风

气淑年和群生咸遂

冰凝镜澈百姓为心

論仁議福保我金玉

達性任情樂其安閒

上联 — 论仁议福保我金玉

下联 — 达性任情乐其安闲

玉韫庭照兰生室香

德有润身礼不愆器

上联 | 德有润身礼不愆器
下联 | 玉韫庭照兰生室香

允执其中通今博古

拾级而上造极登峰

佐時理物天與厥福

含和履仁地賴其勛

上联 —— 佐时理物天与厥福

下联 —— 含和履仁地赖其勋

天半朱霞云中白鹤

山间明月江上清风

上联一天半朱霞云中白鹤
下联一山间明月江上清风

散丸丹胶无非良药

医生护士俱是妙材

上联 — 散丸丹胶无非良药
下联 — 医生护士俱是妙材

山河新气象

诗礼古家声

四时开新律

大洲庆瑞年

上联｜四时开新律
下联｜九州庆瑞年

伟业民古秀

福州万年春

上联｜伟业千古秀
下联｜神州万年春

人勤家富幸福广

国泰民安喜事多

上联｜人勤家富幸福广

下联｜国泰民安喜事多

江山芬日月齐朗

祖国舆天地同春

仁家齊家廉明報國

呼平處禮義立身

上联 | 仁孝齐家廉明报国
下联 | 和平处世礼义立身

砥德砺才为国藩辅

布政施惠生我福人

虎嘯谷屭驚蠤物

陽咊蘭徑穆三萅

韩卢搏兔益青草

沪水溶冰起翠烟

迎岁烝民喜迎富

青金千载诞青龙

上联 | 迎岁烝民喜迎富
下联 | 青金千载诞青龙

淑景铺花爱迟日

灵蛇献岁赍明珠

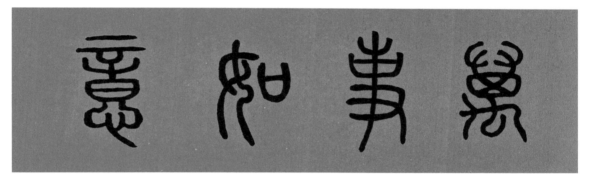

横披｜ 诗礼传家

横披｜ 万事如意

横披｜ 千祥云集

横披｜ 岁和年丰

横披｜年年有余

横披｜瑞满神州

横披｜长乐无极

小贴士

通用——万象更新、春迎四海、一元复始、春满人间、万象呈辉、瑞气盈门、万事如意；
丰收——五谷丰登、风调雨顺、时和岁丰、物阜民康、雪兆年丰、春华秋实、吉庆有余；
福寿——福乐长寿、五福齐至、紫气东来、寿山福海、益寿延年、福缘善庆、福寿康宁；
文化——惠风和畅、千祥云集、鸟语花香、日月生辉、瑞气氤氲、正气盈门、江山如画；
行业——百花齐放、业精于勤、业广惟勤、万事如意、千秋大业；
爱国——振兴中华、江山多娇、大好河山、气壮山河、瑞满神州、祖国长春；
生肖——闻鸡起舞、灵猴献瑞、龙腾虎跃、龙兴中华、万马争春。

图书在版编目(CIP)数据

李阳冰篆书集字春联 / 沈浩编. -- 上海：上海书画出
版社，2022.10
（春联挥毫必备）
ISBN 978-7-5479-2905-6

Ⅰ.①李… Ⅱ.①沈… Ⅲ.①篆书—法帖—中国—现代
Ⅳ.①J292.28

中国版本图书馆CIP数据核字(2022)第174859号

李阳冰篆书集字春联
春联挥毫必备

沈浩 编

责任编辑	张恒烟　冯彦芹
审　读	陈家红
责任校对	朱　慧
技术编辑	包赛明

出版发行	上 海 世 纪 出 版 集 团 上海书画出版社
地址	上海市闵行区号景路159弄A座4楼
邮政编码	201101
网址	www.shshuhua.com
E-mail	shcpph@163.com
制版	上海久段文化发展有限公司
印刷	浙江海虹彩色印务有限公司
经销	各地新华书店
开本	690×787　1/8
印张	10
版次	2022年10月第1版　2022年10月第1次印刷
印数	0,001-4,000

书号	**ISBN 978-7-5479-2905-6**
定价	**35.00元**

若有印刷、装订质量问题，请与承印厂联系